蘇軾（1037～1101）

蘇軾，字子瞻，又字和仲，號東坡，眉州眉山（今四川眉山縣）人。生於宋仁宗景祐三年（西元1036年）十二月十九日，死於宋徽宗建中靖國元年（1101）七月二十八日，享年六十六歲。

蘇軾出身於擁有微薄田產的農家，曾祖、祖父都是布衣。父親蘇洵從青年時代起，奮發讀書，窮究六經百家之說，後來成爲著名的詩人、散文家和學者。蘇軾和弟弟蘇轍幼年時期，即以父親蘇洵爲師，受到豐富的文化教養與薰陶，蘇軾對詩文書畫的喜好，也奠基於此時。

少年時代的蘇軾曾立下大志，希冀能在當世有一番作爲。十歲時，父親蘇洵遊學四方，母親程氏親自教他讀書，他在聽聞古今成敗的事例時，每每能提出自己的見解。有一次，程氏指導蘇軾讀《後漢書》〈范滂傳〉時，深爲感慨，嘆息有澄清天下之志的范滂，受到官場惡勢力的排擠誣陷，三十三歲即慷慨赴義。蘇軾曾問：「我如果做范滂，母親會允許嗎？」程氏答道：「你若能做范滂，我難道不能做范滂的母親嗎？」家庭教育的薰陶，使蘇軾一生勇於任事，甘心接受歷史的考驗。

不到二十歲，蘇軾已博通經史，文思暢達，特別喜愛漢、唐時代賈誼、陸贄等人經世濟時的文章，使他在文章論述上不落空言。後來讀到《莊子》一書，深嘆莊子思想的高深，曾說：「我從前所見所感，常常表達不出來，現在讀到這部書，深得我心也。」莊子的思想以及他後來研習佛典，對蘇軾屢遭貶謫還能曠達超然，且表現出高尚的處世態度有著密切的關係。

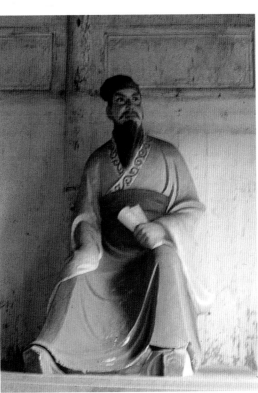

蘇軾像（盧廷清攝）
蘇軾是中國文學史上寥寥可數的全才之一，人人景仰。依據蘇軾本人和同時代人的記載，他的長相應是高個子、長臉型、顴骨突出、面頰清瘦、鬍鬚稀疏；而原陳列於眉山蘇軾故居三蘇祠內的東坡雕像，展現了蘇軾曠達自在的瀟脫神情，親切而動人，此像已於1992年遷移他處。

嘉祐元年（1056），蘇軾與蘇轍隨父親離開家鄉，遠赴汴京（今河南開封）應舉，次年，兄弟兩人皆高中同榜進士。由於蘇軾「無所藻飾」的文風，一反當時險怪奇澀的「太學體」，受到當時的主考官歐陽修的賞識。歐陽修並寫信向一起倡導詩文革新的詩人梅聖俞稱許蘇軾的才華。正當蘇軾金榜題名，名滿京師的歡樂時刻，突然傳來母親程氏在家鄉病逝的噩耗，於是隨父親返回四川，直到嘉祐五年（1060）服喪期滿，始沿長江、經江陵再度回到汴京。

嘉祐六年（1061），蘇軾應仁宗直言極諫策問，發表了一系列改革弊政的言論，他分析了北宋百年來逐步形成的政治、經濟危機，指出「天下有治平之名，而無治平之實」，因爲遼、夏「二虜之大憂未去」，朝廷「以歲出金繒數十百萬以資強虜」，長此下去，「則天下之治終不可爲」；另外民間土地兼併日益嚴重、官僚機構過度膨脹，都是當前的隱憂，試後被評入三等，這是北宋以來獲此殊榮的第二人，授大理寺評事、簽書鳳翔府節度判官廳公事（簡稱鳳翔府判官），蘇軾從此步入仕途。在兩年後，蘇軾又提出《思治論》，強調「豐財」、「強兵」、「擇吏」是國家存亡的重要革新方向。

英宗治平二年（1065）蘇軾任職登聞鼓院，登聞鼓院是諫官組織中的一個單位，隸屬於司諫和正言，掌管收受官民投遞的奏章

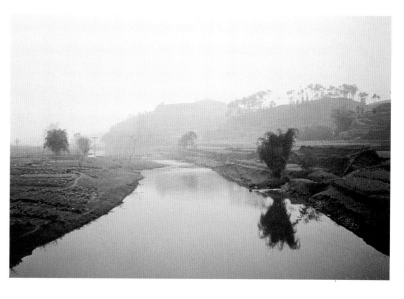

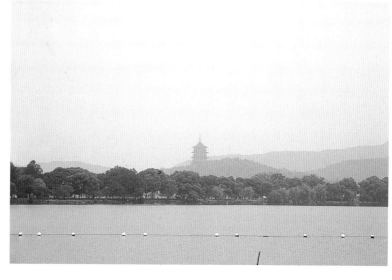

表疏。英宗在當太子時就久聞蘇軾大名，即位後，想循唐朝舊制，召蘇軾入翰林院制誥，宰相韓琦說：「蘇軾之才，是遠大之器，他日自當重用，現在朝廷要培養他，使他從基層做起，讓天下人信服。」於是經策試，命他在直史館任職，蘇軾聽到了韓琦的意見，深深感激宰相「愛人以德」的用心。

次年四月，父親病逝京師，蘇軾、蘇轍兩兄弟扶靈柩返回眉山歸葬，在四川居鄉守制。

熙寧二年（1069），蘇軾、蘇轍回京任職，適巧碰上神宗起用王安石變法，蘇軾的改革思想與王安石變法主張有許多不同。如王安石主張講求法度，多方理財，並迅速向全國推行新法。蘇軾則強調擇吏在人，而反

對「以立法更制為事」，主張「節用以廉取」，而不贊成「廣求利之門」，他還提出「欲速則不達」、「輕發則多敗」，在改革的步調上，力求穩健，因而連續上書反對變法。由於意見未被採納，只得請求外調，自熙寧四年（1071）至元豐初期，蘇軾先後被派往杭州、密州（今山東諸城）、湖州等地任地方官。這段時間，他曾經懲辦悍吏、滅蝗救災、抗洪修堤，對地方行政做了某些改革，收到了「因法便民」的成效。

蘇軾眼看著新法推行中的種種流弊，時「緣詩人之義，托事以諷」，卻給自己帶來無窮的禍害。在王安石罷相後，元豐二年（1079），御史李定、何正臣、舒亶等新進官

僚從蘇軾詩文中羅織罪狀，彈劾蘇軾以文字誹謗君上的罪行，將蘇軾從湖州逮捕，送入京師御史臺獄，這即是北宋有名的「烏臺詩案」。御史府在漢時因周邊多植柏樹，因稱「柏臺」，又因曾有成千的烏鴉聚集，也稱做「烏臺」。蘇軾在獄中一百三十餘日，後因神宗惜才，責授黃州團練副使，限住黃州（今湖北黃岡），不得簽書公事。

蘇軾謫居黃州，首尾五年，與田父野老，相從於溪山間，由於生活困窘，經友人請得舊營地，躬耕自給於東坡，因號「東坡居士」，又在東坡上築起房子，在大雪紛飛中完工，即題為「東坡雪堂」。元豐五年（1082）三月，米芾初訪蘇軾於東坡雪堂，觀賞了吳道子畫釋迦像，因問畫竹法，蘇軾又貼觀音紙於壁上做兩枝竹，補以枯木怪石，送給米芾作紀念，並勸米芾多學晉人書法。黃州時期，蘇軾勤讀佛書，修養心性，詩文書畫都大進，傳頌千古的〈赤壁賦〉〈念奴嬌〉詞、黃州寒食詩的墨蹟，都成於此一時期，他又研思易經、論語，為日後寫作《易傳》、《論語說》之始。

元豐七年（1084）正月，詔命蘇軾調移汝州，離黃州北上時，路經金陵（今南京），曾拜會罷相後居蔣山（紫金山或稱鍾山）的

王安石，兩人在政治見解上雖有分歧，但還是保持了私交，他們共遊蔣山，談論學問，作詩唱和，相談甚歡，王安石建議蘇軾卜居金陵爲鄰，蘇軾也有詩云：「悔不從君十年遲。」顯見兩人撇開政治恩怨的現實面，卻有一份眞摯的情誼。

元豐八年（1085），神宗病逝，哲宗年幼即位，高太后臨朝。次年改元元祐，起用舊黨司馬光執政，蘇軾被調回京師擔任中書舍人，翰林學士、知制誥等職。年底，他見到了十數年來詩書往返，相互傾慕的黃庭堅。黃庭堅以師禮待之，成爲蘇門四學士之一。次年，蘇軾兼任侍讀，每次爲哲宗皇帝進讀，每講至治亂興衰、邪正得失之際，常用心開導，希望皇帝有所啓悟。他對司馬光盡除王安石新法，「不復校量利害，參用所長」提出了反對意見，在罷廢免役法上與舊黨產生了分歧，引發了舊黨的疑忌。

元祐四年（1089），蘇軾自請外放，出知杭州，在杭州任上，籌糧防災、創辦病坊、挖湖修堤，著名的「蘇堤」至今仍爲西湖名勝。

元祐六年（1091），蘇軾被召回京師，賈易等人尋隙誣告，蘇軾又乞求外調，先後被派知穎州（今安徽阜陽）、揚州、定州（今河北定州）。他仍在能力所及的範圍內不斷進行某些興革。

紹聖元年（1094），哲宗親政，以章惇爲相，盡復王安石新法，元祐大臣均以變亂成法，譏毀先帝得罪，蘇軾又成了這些新貴打擊的對象，被一貶再貶，由英州（今廣東英德）、惠州（今廣東惠陽），一直遠放到儋州（今海南儋縣）。儘管當時「飲食不具，藥石無有」，條件極爲艱苦，蘇軾都能「食芋飲水，著書以爲樂」，並對嶺南百姓和儋州黎族流露深厚的情感。直到元符三年（1100）徽宗即位，他才遇赦北歸，提舉成都玉局觀、復朝奉郎之職。不幸，老邁的蘇軾已不堪長途跋涉，而於建中靖國元年（1101）卒於常州，次年閏六月，葬於汝州郟城縣（河南郟縣）。

綜觀蘇軾一生，少年時期成長於四川山城中，成年以後進入仕途，一生都在宦海中沈浮，歷盡坎坷與艱辛，在政治上無從發揮理想。但他的卓越才華，卻在文藝上開花結果，無論是詩、文、詞、賦、書、畫都冠絕一時，也是世界文化史上少見的全才，也是中國文藝史上少見的巨人。蘇軾心胸豁達，喜愛交遊，熱愛人生，具有儒家的進取、道家的超脫和佛家的圓融，居逆處順，隨遇而安，成了千百年來文士與一般民眾都喜愛的歷史人物，他的書法藝術雖只是蘇軾其中一項重要成就，卻是窺視他豐富心靈最直接、最生動的憑據。

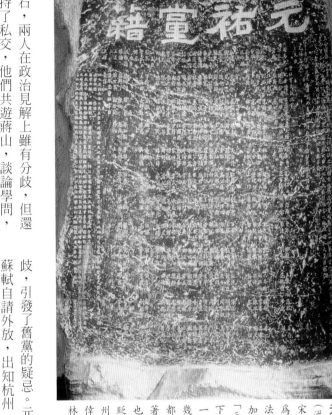

元祐黨籍碑（洪文慶攝）

宋哲宗親政後，以章惇爲相，盡復王安石新法，將反對的臣僚百官加以入罪打擊，並刻著名的「元祐黨籍碑」頒行天下，司馬光排名第一，蘇東坡排名第五，幾乎歷史上的宋代名臣都在其上，這就是宋朝著名的「新舊黨爭」。也使得蘇東坡被一貶再貶，最後遠至海南儋州。此碑是目前全中國僅存的一塊，嵌藏於桂林的龍隱岩洞內。（洪）

蘇軾的親筆簽名

蘇軾的書法，名列宋四家之首，他開創「尚意」書風，表現出明顯的自我個性，爲宋代的書法注入新的契機。這是他的親筆簽名之一，豐肥自在。

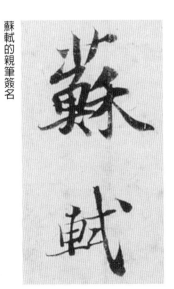

《寶月帖》

1065年 冊頁 紙本 23×17.7公分 台北故宮博物院藏

這件尺牘是蘇軾存世墨蹟中最早的一件，當時蘇軾年僅三十歲。治平二年（1065）蘇軾寫信給杜君懿，信中「大人」即蘇軾之父蘇洵，當時正參與《大常因革禮》的編撰，「寶月」是蘇軾的族兄僧惟簡，「令子監簿」應是君懿之子道源。眉山三蘇與杜氏四代都有深厚的交誼，台北故宮博物院就存有多件蘇軾致函其子道源、其孫孟堅的尺牘，如黃州時期寫給杜道源的《京酒帖》、《啜茶帖》及晚年致函杜孟堅的《江上帖》。

這件蘇軾早期的書法作品，用筆鋒芒畢現，轉折處多作圓筆，起筆收筆很重視筆斷意連，是蘇軾書法尚未形成自我風格前的作品。早期墨蹟尚有書於熙寧三年（1070），現存於北京故宮博物院的《治平帖》，也是寫給寶月法師的信，蘇軾宦遊期間，族兄寶月是蘇家祖墳的守護者。《寶月帖》用筆流暢圓轉，清雅溫潤。蘇軾早期書法主要來自蘇洵的影響及對晉人書法的學習。對蘇軾早期書法的認識，我們還可以從刻於南宋的《西樓帖》中得其概貌。

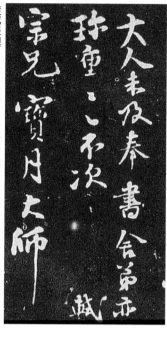

《奉喧帖》 局部 嘉祐四年（1059）
這是寫給寶月族兄的信，筆圓而流暢，與《寶月帖》體勢相近，時年二十四歲。

《自離鄉帖》 局部 熙寧二年（1069）
由於蘇軾執筆的方法與審美的追求，此帖已明顯看出蘇字特有的風貌。時年三十四歲。

《文與可字說》 局部 熙寧八年（1075）
用筆、字形隨字之大小扁長，自然變化，似晉人蕭散之趣味。時年四十歲。

《答任師中帖》 局部 熙寧十年（1077）
字形漸作橫勢，方筆亦較明顯。時年四十二歲。

《西樓帖》
是蘇軾書法的集帖拓本，爲南宋汪應辰所刻，刻成於乾道四年（1168），距蘇軾謝世六十七年。此帖涵蓋了蘇軾早、中、晚期的手跡，可以寬探蘇軾一生書法的概貌，由於摹刻、傳拓都在南宋初年，墨色濃郁，字口清楚，接近原跡。南宋時原石已佚。西樓在成都的確定位置，目前仍有待考證，但此帖的可靠性未曾令人啓疑，是目前最珍貴的蘇字拓本，只可惜存世拓本已非全帙。

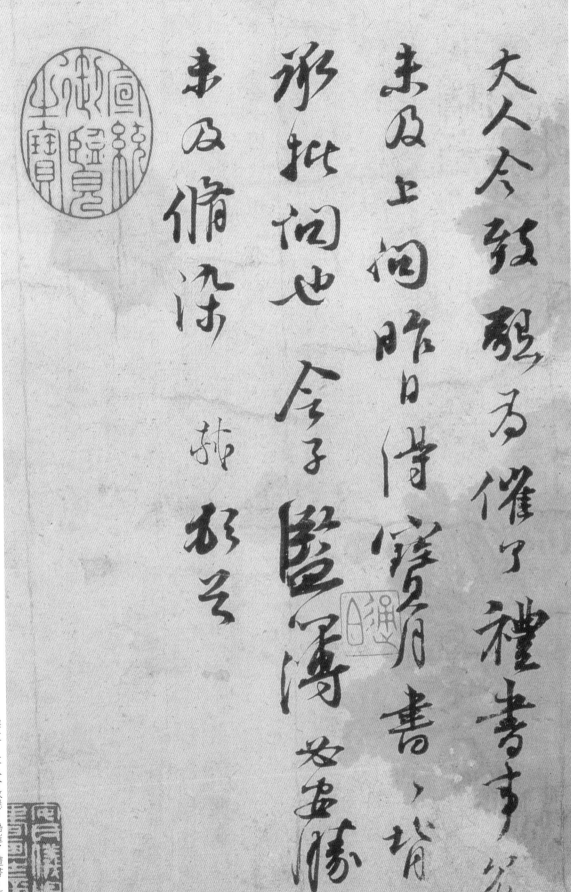

釋文：大人令致懇，為催了禮書，事冗，
未及上問，昨日得寶月書，書背
承批問也，令子監簿必安勝，
未及脩染。軾頓首

《北游帖》

1079年　冊頁　紙本　26.1×29.5公分
台北故宮博物院藏

宋人書法以小字行書爲主，尺牘小品最具特色。上方齊頭，依字句書寫，下方常形成不同的空白，也造成章法的豐富變化。蘇軾作於元豐二年（1079）的《北游帖》即是一件絕佳的代表作。

此帖又名《致坐久上人尺牘》，久上人即杭州僧人可久，能作詩，居西湖祥符寺，蘇軾任杭州通判時即與之爲詩友。此信是蘇軾回覆可久法師的書信。信中「北游五年」指熙寧七年（1074）十月離杭北上，赴密州、徐州、湖州等地擔任太守。至元豐二年，正好宦游杭州以北第五年。此帖用筆清勁雅逸，章法錯落有致，筆意流暢瀟灑，充滿節奏感，是蘇軾尺牘墨蹟中最瘦勁且極富天趣的作品。

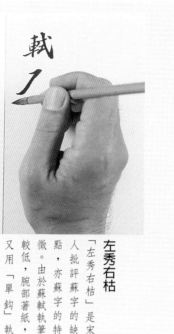

左秀右枯

「左秀右枯」是宋人批評蘇字的缺點，亦蘇字的特徵。由於蘇軾執筆較低，腕部著紙，又用「單鈎」執筆，往往左的用筆，往往適意無礙；右撇或鈎，都是短而肥厚。

（圖爲盧廷清示範臨寫蘇軾《致長官董侯尺牘》）

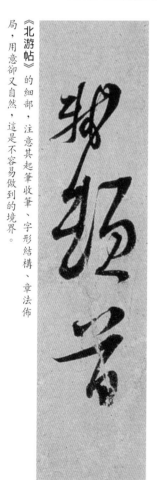

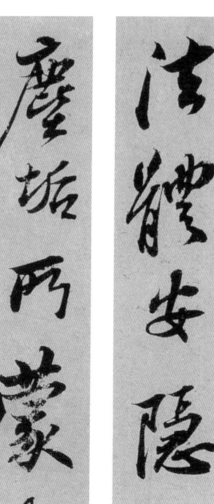

《北游帖》的細部，注意其起筆收筆、字形結構、章法佈局，用意卻又自然，這是不容易做到的境界。

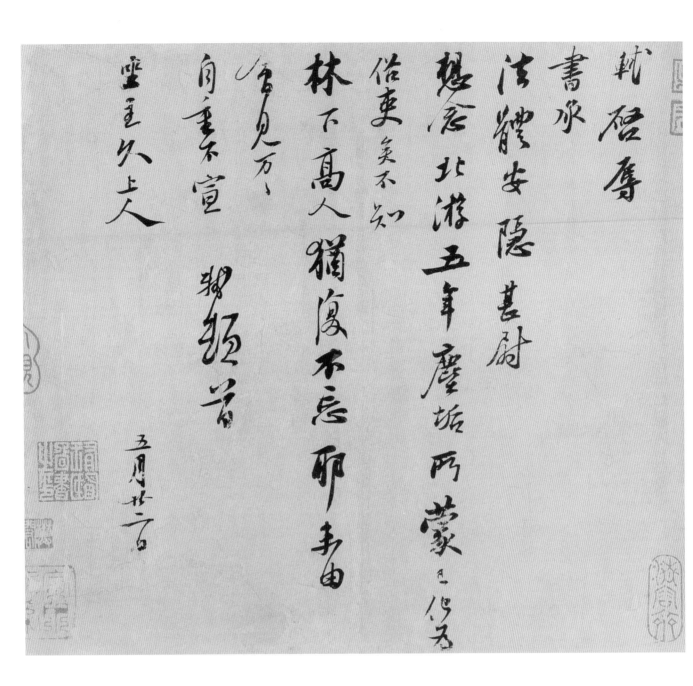

宋 蘇轍《跋懷素自敘帖》局部 卷 紙本 縱30.3公分

台北故宮博物院藏

蘇轍是蘇軾感情深厚的弟弟，長於文學，同列名唐宋古文八大家，書法體勢，多承襲其兄。此件是懷素《自敘帖》諸多題跋之一。蘇轍感慨自己親見好作品，卻未能與長於書法的兄長一同欣賞，書體橫扁而豐實，橫筆略帶抖動，是其五十七歲時所書。

凡世之所貴，必貴其難。真書難於飄揚，草書難於嚴重，大字難於結密而無間，小字難於寬綽而有餘。

——蘇軾《跋王晉卿所藏蓮花經》

《梅花詩帖》

1080年 拓本 29.5×42公分
天津市藝術博物館藏

蘇軾因「烏臺詩案」在御史臺獄中一百三十餘日，於元豐二年（1079）十二月二十九日出獄，並隨即趕赴黃州的貶所。

次年，正月二十日，過關山，在春風嶺上看到風雪中梅花綻放的情景，作《梅花二首》，並藉筆墨揮灑出唯一可信的蘇軾草書詩帖。字形、書體愈寫愈加狂放，結尾五字「飛雪渡關山」大大超過前面任何字，使得黃州時期之前始終尊崇晉人草法的蘇軾，也寫出了唐人狂草般的氣勢，這不得不歸功於出獄之後，強烈感受到自由滋味所表現出的縱筆一揮吧！

蘇軾曾說：「吾醉後能作大草，醒後自以為不及。」（語出《題醉草》一文）存世的蘇軾草書在西樓帖中僅此帖與《臨王右軍講堂帖》、《臨桓溫蜀平帖》，但後兩帖為臨摹晉人草書，非蘇軾自書的創作，因此，要瞭解蘇軾草書，《梅花詩帖》就更顯得珍貴了。

東坡云：「遇天色明暖，筆硯和暢，便宜作草書數紙，非獨以適吾意，亦使百年之後，與我同病者有以發也。」

——朱弁《曲洧舊聞》卷五

釋文：春來空谷水潺潺，的皪梅花草棘間；昨夜東風吹石裂，半隨飛雪渡關山。

宋 岳飛《還我河山》（洪文慶攝）
杭州西湖岳廟岳飛坐像頂端的「還我河山」巨匾，傳說是出於岳飛之手，筆圓勁強，頗類蘇軾草書。

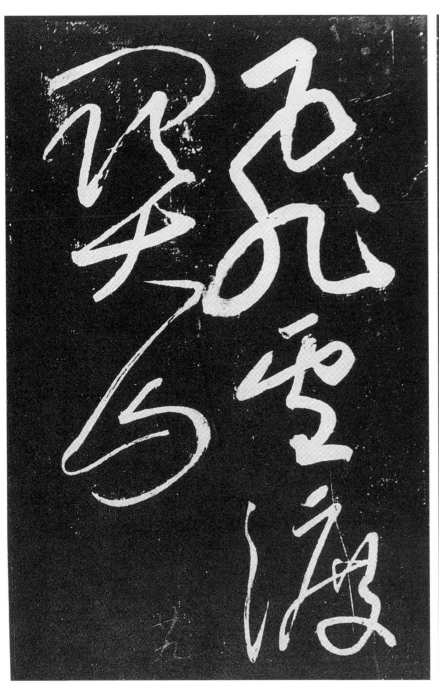
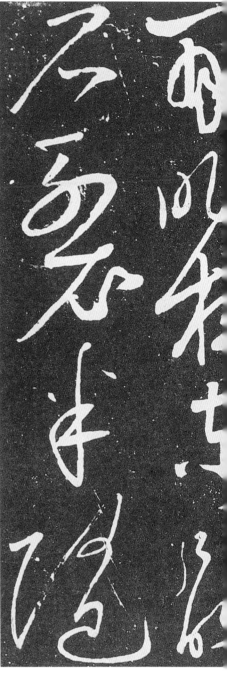

蘇軾《臨桓溫蜀平帖》 天津市藝術博物館藏
蘇軾《臨王右軍講堂帖》 天津市藝術博物館藏

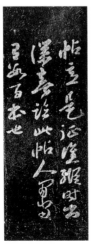
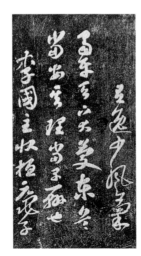
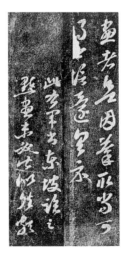
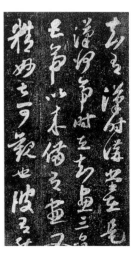

《杜甫楷木詩》

約1081年 卷 紙本 25.8×80.3公分
台北故宮博物院藏

此卷蘇軾書《杜甫楷木詩》，原為林氏蘭千山館所有，現寄存台北故宮博物院。蘇軾曾讚美杜甫的詩、顏真卿的書法和吳道子的畫為「天下之能事畢矣！」（語出《書吳道子畫後》一文）對杜詩非常推崇。

此卷落筆緩和而穩重，點畫、結字都很敬慎，跋文部分則落筆輕快且疏密有致，在墨色方面較為淺淡，與其他蘇帖喜用濃墨不同，嘗言佳墨要「湛湛然如小兒目睛」（語出《論墨》一文），此帖反而有一份蕭散的趣味。

杜甫此詩原名《堂成》，作於成都浣花溪畔草堂，詩中描寫流寓蜀中草堂前楷木之景，此帖未書年月，就書風而言，應屬蘇軾中期作品，今人劉正成從蘇軾書後跋文，細細地描述蜀中農家為何多種楷木之理，推想大約是蘇軾在黃州時期墾荒東坡時，回想家鄉農村生活景象時所作，且杜甫有草堂，東坡有雪堂，皆流寓他鄉也。

上圖：
杜甫草堂（方素娥攝）
唐代詩人杜甫曾於成都西郊浣花溪畔築茅屋而居，前後住了四年，杜甫離開成都後，草堂便傾毀不存。五代前蜀時，詩人韋莊尋得草堂舊址，重結茅屋，宋以後屢興屢廢。目前草堂建築為清代風格，配以中式古典園林，古樸幽靜，秀麗清朗，此圖為主建築工部祠。工部祠的東側是「少陵草堂」碑亭，以此象徵杜甫的茅屋。

左圖：
《杜甫楷木詩》局部
其字形優雅，富速度感，表現出誦讀杜詩的暢快感。

之藪散材也獨中薪耳
然易長三年乃拱故子
美詩云絕聞檉木三年
大爲致濱邊十畝陰凡
木所筏其地則春惟檉
不然葉茷水中輒腐
結肥田基於糞壤故
田家喜種之浮風蕩漾
散如白楊也吟風之句
尤爲紀實云觀竹而曰竹
竹名也

君不見詩人借車無可載畱得一錢
何乏賴晚年更似杜陵翁右臂雖存
耳先聵人將蟻動作牛鬥我覺風
雷真一噫聞塵掃盡根性空不須更枕
清流派大朴初散失混沌六鑿相攘更
朣壞眼花亂墜酒生風口業不停詩
債君知五蘊皆是賊人生一病今先差
但恐此心終未了不見不聞還是礙今君
疑我特佯聾故作嘲詩窮險恠須防
顙疿生三丁莫改筆端風雨快
次韻秦太虛見戲了聾

蘇軾《次韻秦太虛見戲耳聾詩帖》 約北宋神宗元豐二年（1079）
紙本 30.7×45.3公分 台北故宮博物院藏

蘇軾這件作品，是他從徐州赴任湖州太守途中，與秦觀相遇時所作。詩的內容充滿戲謔、誇飾之語。這件書法，用筆流暢，起筆收筆處常露筆尖，字字不相連且章法平整，雖不及同一時期《北游帖》的輕快空靈，也不若《杜甫檷木詩卷》的隨意自然；又有別於《赤壁賦》的凝重厚實，但仍不失爲蘇軾早期書法中用意精到的佳作。

《一夜帖》

1080-83年 冊頁 紙本 27.6×45.2公分
台北故宮博物院藏

此帖又名《致季常尺牘》，內容是敘述蘇軾向王姓收藏家借了一幅五代後蜀宋的畫家黃居寀所畫的龍，剛借到就被蘇轍的女婿——當時任光州太守的曹九章借去摹搨，可能需要一兩個月才能歸還，自己原想要賞畫，居然找了一個晚上，才想起被借走的事，怕王君「疑是反悔」而要取回，便請託好友季常（陳慥）代為解釋，並送上團茶一餅，表達自己的誠意。

這件小品用筆精到，開始書寫時行筆舒緩，第三行「恐」字突然加大，語意一轉，書寫速度亦變快，由行楷而行草，筆意酣暢俐落。可貴的是蘇軾文思敏捷，脫口成章，不僅是一幅書法精品，同時也是一篇好文章。蘇軾有言：「作字之法，識淺、見狹、學不足，三者終不能盡妙。」（語出《東坡事類》一書）就書法的表現而言，文字的內涵無疑使書法作品在筆法、結構、章法之外，更具可看性，這在歷代傑出書法作品中皆可得到驗證，如王羲之的《蘭亭序》本身即是一篇傑出的文學作品。

黃州時期，蘇軾還有多件傑出文學作品，書寫成墨蹟傳世，如《黃州寒食詩卷》、《赤壁賦卷》。刻帖中亦不乏精彩的小品文，如《承天寺夜遊記》，可惜多次翻刻已無法準確地傳達書法的筆趣，所以傳世墨蹟更是無比珍貴了。

《覆盆子帖》

1080-1083年 冊 紙本 27.7×44.8公分
台北故宮博物院藏

《覆盆子帖》與《一夜帖》同為黃州時期尺牘，但所用毛筆、筆尖略禿，蘇軾在黃州中期以後，漸由晉人書法轉學顏真卿，此帖不以瀟灑遒勁為追求，反呈樸厚自然，或許正寫於此時。

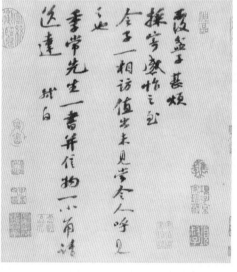

陳季常

陳季常，名慥，四川眉山青神縣人，早在其父陳希亮任陝西鳳翔府太守時，即與蘇軾結識，當時蘇軾任鳳翔通判，與季常往來三年之久。其後，陳季常隱於光（河南光山）、黃（湖北黃州）之交的岐亭，嗜好飲酒、擊劍、打獵，出沒於山林間，自號方山子、龍丘子。

元豐三年正月，蘇軾自京師往黃州貶所，路經岐亭，受到季常「白馬青蓋」的隆重禮儀迎接，並留住靜庵兩日，飲酒暢談、賦詩唱和。其後季常曾與蘇軾多次書信往返，並親至黃州造訪東坡，兩人有很深厚的情誼。

季常妻柳氏，嚴悍善妒，蘇軾曾戲作「忽聞河東獅子吼，拄杖落手心茫然」詩句，「河東」出自杜甫詩「河東女兒身姓柳」句，暗指柳氏，「獅子吼」佛家以喻威嚴，季常好談佛，蘇軾借佛家語以戲之。

覆盆子 （盧廷清攝）

覆盆子，植物名，薔薇科，草本，莖呈蔓狀，匍匐地上，葉為複葉，結子似覆盆之形，故名。《本草》亦載：「五月子熟，其色烏赤，故俗名烏藨、大麥莓、插田藨，亦曰栽秧藨。」右圖為一般中藥行所售的覆盆子。

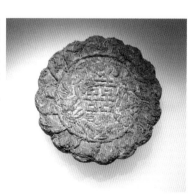

團茶 （盧廷清攝）

團茶為唐宋的茶制，當時人作茶，大多將茶壓成餅狀，故稱團茶，「餅」是團茶的數量單位。宋代團茶以福建建安的官焙製造最佳，正是團茶作得最精緻的時期，蘇軾身處北宋中晚期，有大、小龍團、鳳團、密雲龍等茶，皆極珍貴。右圖是台北故宮博物院所仿製的宋代團茶。

一夜尋黄居寀龍不獲方悟半

月前是曹光州借去摹榻更須

一兩月方取得恐王君疑是翻悔

且告子細說与縱取得即納去

却寄團茶一觧与之旋覔甚好事

也 芾白

季常

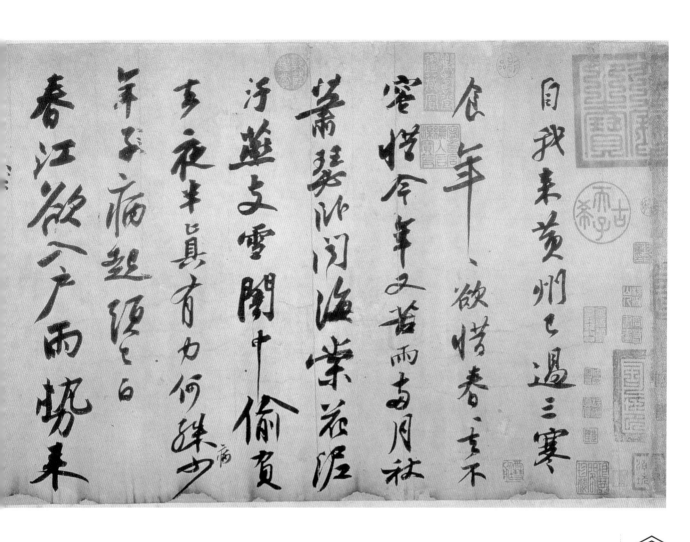

《黃州寒食詩帖》

約1082年 卷 紙本 33.5×118公分 台北故宮博物院藏

《黃州寒食詩帖》是蘇軾難得一見的大字行書手卷，文長百餘字，是蘇軾一生中行書的代表作，後有黃庭堅的題跋，堪稱「蘇黃雙璧」，也是中國書法史上傑作中的傑作。

寒食詩二首，寫於蘇軾流貶黃州後的第三年，是一篇感傷悲憤的五言古詩。此作的成功，主要是蘇軾將悲苦的心境透過詩文、書法做了完美的結合，因而產生強大的感染力。

從詩文的內容來看，第一首詩藉海棠凋殘，自嘆年華老去，恐無用於世。蘇軾初謫黃州曾寓居城之東南定惠院，院東小山上有一株海棠，蘇軾曾多次賞花、飲酒於其下，自認海棠亦是西蜀流落之感，頗有天涯淪落之感，明顯的是借花自喻。

第二首詩寫的是當時的處境。春江水漲，雨勢狂瀉，「空庖煮寒菜，破竈燒濕葦」，生活陷入極端的困頓，從看到烏鴉銜紙錢才猛然想起寒食節，想起清明祭掃，但戴罪之臣想回朝廷任職，君門實有九重之深；想回歸故里，家鄉又在萬里之遙，境若途窮，心如死灰，可謂感傷之至。

從書法章法與筆意來看，起首的兩行，字形略小而疏朗，行筆緩而輕，情感似較平穩。第三行開始，字形漸大而略作橫勢，「海棠」字形漸大，自是寄情之所在，「夜半」以下，速度加快，筆脈連貫。第二首詩，章法更為奇縱，感情漸次奔放，筆隨意轉，提按明顯。「破竈」與「塗窮」皆想回朝廷任職，當與感情激動有關。由於全篇爽勁酣暢、收放自加大字形，當與感情激動有關。由於全篇爽勁酣暢、收放自如，「子」、「雨」因錯寫而點去，「病」字漏寫而小書於字旁，並不影響全局一氣呵成的視覺效果，而「右黃州寒食二首」七字，又與起首呼應，加強了作品的整體感。

左頁：宋 黃庭堅 《黃州寒食詩帖跋》 1100年
黃庭堅這段跋文，不僅書法是平生佳搆，文章亦大氣恢弘，且跋文的字略大於蘇軾原詩，全幅沈著痛快，濃淡乾濕的筆趣，更加強了此卷的生動變化，似有與蘇軾傑作並卷而傳的企圖。

釋文：自我來黃州，已過三寒食，年年欲惜春，春去不容惜，今年又苦雨，兩月秋蕭瑟，臥聞海棠花，泥污燕支雪，闇中偷負去，夜半真有力，何殊病少年，病起頭已白。

春江欲入戶，雨勢來不已，小屋如漁舟，濛濛水雲裏，空庖煮寒菜，破竈燒濕葦，那知是寒食，但見烏銜紙，君門深九重，墳墓在萬里，也擬哭塗窮，死灰吹不起。

釋文：東坡此詩似李太白，猶恐太白有未到處。此書兼顏魯公、楊少師、李西臺筆意，試使東坡復為之，未必及此。它日，東坡或見此書，應笑我於無佛處稱尊也。

自我来黃州已過三寒
食年年欲惜春春去不
容惜今年又苦雨兩月秋
蕭瑟卧聞海棠花泥

天下三大行書的比較

後世慣將蘇軾《寒食帖》，與晉、唐兩大行書巨蹟——王羲之《蘭亭序》、顏真卿《祭姪稿》，並稱作「天下三大行書」。

這三件行書手卷，皆可視為抒情寫意的代表作，但三者的書寫目的、情境各有不同，一為永和九年蘭亭修禊時，王羲之為詩集所作的序文，一為安史之亂後，顏真卿為亡姪所獻的祭文；而蘇軾卻是將自己得意的詩作，書寫成書法藝術的形式，基本上是為創作而寫。

其次，《蘭亭序》雖成於酒後，但情感的抒發仍有明顯的節制與修飾，這與晉人重視儀容舉止、翩翩風度有關，此一特性，我們可以從通行的二王和晉人書法中得到印證；《祭姪稿》則是作者悲痛時的憤筆疾書、塗抹、圈改、渴筆處處可見，在情感近乎無法克制下寫成，作品的感染力也因此直接地牽動觀賞者；而《寒食帖》則不同於一般詩稿，不管作品是要饋贈知友或自我存賞，它都存在著一種要「自出新意，不踐古人」的創作自覺，它不同於《蘭亭序》的節制；也不同於《祭姪稿》的渲洩；《寒食帖》在信筆揮灑中成功地將詩中沈痛悲涼的心境，透過線條、形式，化為書法藝術的境界。

《蘭亭序》妍美挺拔，《祭姪稿》渾厚蒼勁，《寒食帖》卻極度張揚個性，這是其間最大的不同。

唐 顏真卿 《祭姪稿》局部

晉 王羲之 《蘭亭序》局部

於是飲酒樂甚扣舷而歌之歌曰桂棹兮蘭槳擊空明兮泝流光渺渺兮余懷望美人兮天一方客有吹洞簫者倚歌而和之其聲嗚嗚然如怨如慕如泣如訴餘音嫋嫋不絕如縷舞幽壑之潛蛟泣孤舟之嫠婦蘇子愀然正襟危坐而問客曰何為其然也客曰月明星稀烏鵲南飛此非曹孟德之詩乎西望夏口東望武昌山川相繆鬱乎蒼蒼此非孟德之困於周郎者乎方其破荊州下江陵順流而東也

軾去歲作此賦未嘗輕出以示人見者蓋一二人而已欽之愛我必深藏之不出也又有使至求近文遂觀書以告近文畏事賦筆倦未能寫當俟後信軾自

《赤壁賦》

局部 1083年 卷 紙本 23.9×258公分

台北故宮博物院藏

《赤壁賦》，書於元豐六年（1083），是送給好友傅堯俞（欽之）的長卷。文章完成於前一年，雖未能肯定自己所遊黃州赤壁是否為三國時代的古戰場，但仍借曹操與周瑜的故事，抒發人世盛衰消長的感慨。

此帖書寫速度很慢、筆筆精到，可能是抄錄自己的文章送給友人，不似平時所寫行書那樣筆意酣暢，是蘇軾楷書的代表作，其結體有東晉蕭散自然的風味，而用筆則師法顏真卿的厚實凝重，墨色極黑，益顯神采奕奕，帖後有董其昌作跋：「東坡先生此賦，《楚騷》之一變也；此書，《蘭亭》之一變也，宋人文字俱以此為極則。」對蘇軾的文章、書法都給予極高度評價。

蘇軾執筆低，又用單鈎法，常出現偃筆側鋒的現象。但此帖筆意純用中鋒，力透紙背，凝重而典雅。文章中有描寫景物之壯闊、抒發歷史之感懷，或論說水月的哲理，或許蘇軾並不想以書寫一般尺牘或詩文的行書來寫，於是豐腴端整的楷書中，正透露出一種深邃的、靜觀的、凝定的審美趣味。

東坡先生此賦，楚騷之一變也；此書，《蘭亭》之一變也。宋人文字俱以此為極則。

——明 董其昌 跋文

子漁樵於江渚之上侶魚
蝦而友麋鹿駕一葉之扁
舟舉匏樽以相屬寄蜉
蝣於天地渺浮海之一粟
哀吾生之須臾羨長江之
無窮挾飛仙以遨游抱
明月而長終知不可乎驟
得託遺響於悲風蘇子
曰客亦知夫水與月乎逝者
如斯而未嘗往也盈虛者
如彼而卒莫消長也蓋將
自其變者而觀之則天地
曾不能以一瞬自其不變
者而觀之則物與我皆無
盡也而又何羨乎且夫天地

之雄也而今安在哉況吾與

蘇軾《祭黃幾道文》局部　1087年　卷
紙本 31.6×121.7公分　上海博物館藏
書於四年後的《祭黃幾道文》，亦是蘇軾精采
的楷書長卷。黃幾道與蘇軾兄弟為同年進
士，並與蘇轍有姻親關係，此為蘇軾為兄弟聯
名致祭的祭文，書法端秀蕭散，不似《赤壁
賦》凝重厚實，別有一番趣味。

黃州赤壁之二賦堂
（郭以德攝，《經典》雜誌提供）
二賦因其內屏風書有蘇軾的前、後
〈赤壁賦〉而名之。書與文，互相幫
襯，而成為堂內遊客注目的焦點。（洪）

金　武元直《赤壁圖》局部　卷　紙本 50.8×136.4公分　台北故宮博物院藏
蘇軾赤壁二賦一出，不僅使黃州赤壁聲名遠播，歷代以赤壁賦為創作題材者絡繹不絕。其中以金
人武元直最為接近蘇軾的時代，他未必真正遊歷黃州赤壁，而是以文學的感染體驗完成了這幅動
人的畫作。

這是蘇軾在元祐二年（1087）與中書省同僚唱和的詩。「三舍人」東坡在帖中自注：劉貢父、曾子開、孔經父三位中書舍人，從起首四句「紛紛榮瘁何能久，雲雨從來翻覆手，慌如一夢墮枕中，卻見三賢起江右」的內容看來，他們三人在新舊黨爭中，應較傾向舊黨，在政治上與蘇軾相近，可能都曾遭排擠外放的際遇。

此幅詩帖，在形式上與蘇軾的尺牘小品相近，但筆勢偏向縱勢，比起蘇軾其他作品的橫勢，特別感覺此帖的清瘦挺拔。不禁想起，蘇軾、黃庭堅兩人曾在元祐年間經常探討書法一事。在曾敏行《獨醒雜志》有一段生動的記載：

東坡嘗與山谷論書，東坡曰：「魯直近字

雖清勁，而筆勢有時太瘦，幾如樹梢掛蛇。」山谷曰：「公之字固不敢輕議，然間覺褊淺，亦甚似石壓蝦蟆。」二公大笑，以為深中其病。

蘇東坡與黃庭堅兩人的字，一肥一瘦，一橫勢一縱勢，各有自家面貌，但此帖雖是蘇軾的本色字，卻特別感到清雅，整幅字行筆從容暢快，分行布白特別用心，是其小行書的精品。巧合的是蘇軾在同一年所寫的「司馬光安葬祭文」竟也酷似黃庭堅書法的趣味，而起草的「司馬溫公碑贊詞」則書風近顏真卿。在黃庭堅《山谷題跋》中有多則記載蘇軾臨顏字多件送給黃庭堅，或許正是在這段元祐年間蘇黃兩人任職汴京的歲月中。

蘇軾《尺牘》冊頁　紙本　27.9×38.4公分
台北故宮博物院藏

黃庭堅《致景道十七使君尺牘》局部　冊頁
紙本　27.8×47.7公分　台北故宮博物院藏

「樹梢掛蛇」與「石壓蝦蟆」雖是蘇、黃師友間玩笑之語，黃庭堅書法的瘦長與蘇軾書法的肥扁，卻也相映成趣。蘇軾反對「書法的瘦硬」單一的審美追求，他說：「短長肥瘦各有態，玉環飛燕誰敢憎！」以美

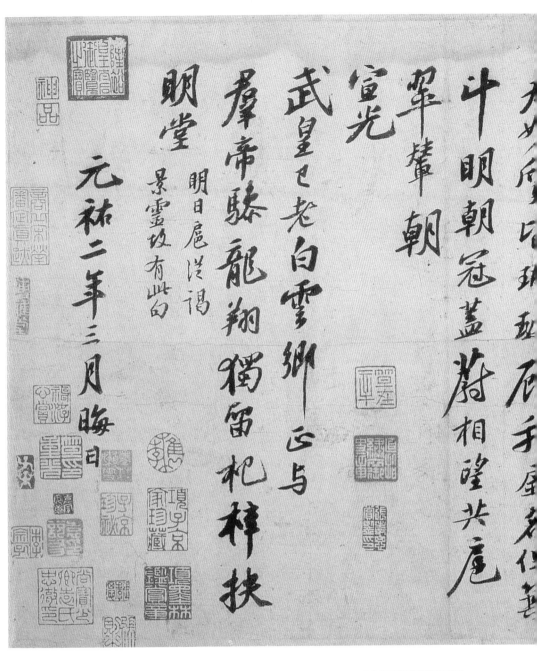

《司馬溫公碑讚辭》局部 1087年

《司馬光安葬祭文》局部 1087年

《次辯才韻詩帖》

1090年 冊頁 紙本 29×47.9公分
台北故宮博物院藏

蘇軾自元祐四年（1089）七月外調到杭州，此帖作於次年年底，當時蘇軾五十五歲，此帖是其盛年成熟時期的書法作品。

僧辯才是蘇軾的詩友之一，此帖以辯才原詩韻腳唱和而成，從序文內容得知，蘇軾似乎以東晉時代陶潛與慧遠法師兩者的知交來比擬他與辯才的情誼，詩中亦言：「我比陶令愧，師爲遠公優」，此帖第四行上方損「溪矣」二字，第十三行下方少一「山」字。書法落筆沈著從容，筆勢豐腴跌宕，結體略呈橫扁，墨色濃重清雅，渾厚中有秀逸之氣，是典型的東坡體。

宋四家的書法風格

蔡襄、蘇軾、黃庭堅、米芾為北宋四大書家，在今日已成定論。但清人張丑曾疑「蔡」原是蔡京，在於蘇、黃、米一個世代，才改以蔡襄代之。蔡襄略長因其人品為後世所惡，於蘇、黃、米同時代，且蔡京曾任宰相，書法亦甚得宋徽宗賞愛，蔡京當時列名四大書家不無可能。但就書法成就，蔡京實不及蔡襄。

以今日存世墨蹟而論，蔡襄書法對傳統繼承上可謂汲古功深，對顏真卿書法多所發揚，能作端字大楷，自宋以下已不多見。蘇、黃書法在面目上，離古人較遠，自我風格很強，一肥一瘦，一扁一長，蘇軾書法豐腴豪邁、黃庭堅書法中宮緊縮而向外開展；而米芾書法，在字形上直追晉人體勢，比王獻之更加狂放，筆法俐落流暢，在四家中最具傳統功力。

蔡襄
《致彥猷尺牘》
1064年 冊頁
紙本 25.6×25公分 台北故宮博物院藏

觀骨老凜然不知秋吉住兩
日月轉雙轂古今同一丘惟此
無礙天人爭挽留吉如龍出
雷雨卷潭湫未如珠還浦奧
籠爭騂頭此生蟄寄窩常
恐名寶浮我比陶令幌
師為遠公優送我還過溪二
水當逆流聊使此人山永記
二老遊大千在掌握寧有難
別夏

元祐五年十二月十九日

《李太白仙詩卷》

1093年 卷 紙本 34.4×106公分
日本 大阪市立美術館藏

這兩首詩，是由道士丹元口誦，蘇軾錄寫而成的李太白詩，在《李太白集》中並無記載，詩文是否偽作，是存疑的。

丹元即姚丹元，原姓王名繹，本為京師富家子，為父逐去，事建隆觀一道士，天資聰慧，因取《道藏》遍讀，或能成誦，又多得方術、丹藥，能作詩，間有放浪奇譎語，與蘇軾、蘇轍皆有詩文唱和。《東坡題跋》中錄有此二詩，並言：「余頃在京師，有道人相訪，風骨甚異，語論不凡。自云：『常與物外諸公往返，云……』口誦此二篇，云……『東

華上清監清逸真人李太白作也。』」東坡亦深信「此語非太白不能道也」。

此卷由兩紙接裝，分寫兩詩，前詩二十二句，後詩十六句，兩邊字形皆是由小而大，由細而粗，書體則由楷而行而草，速度由慢而快，用墨豐腴而用筆遒勁暢快，因是筆錄口誦，並非精心用意，往往不假思索，一氣呵成。看此卷很能想見蘇軾揮毫時的情景，蘇軾言：「本不求工，所以能工」（語出〈跋王鞏所收藏真書〉一文）或許是絕佳的例證。

書於紹聖元年的《洞庭春色賦·中山松醪賦》，是蘇軾存世墨蹟中尺幅最長的一件，全長306.3公分，計77行，684字。兩賦創作的時間不一，都是以釀酒為主題，當蘇軾貶往嶺南途中，在途中遇兩，留阻在襄邑（今河南睢縣），書此二賦遣懷。紙精墨妙，神采如新，是蘇軾晚年書法不可多得的傑作。

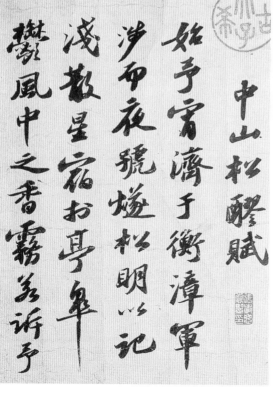

蘇軾 《洞庭春色賦·中山松醪賦》 局部 1094年 卷

紙本 28.3×306.3公分 吉林省博物館藏

釋文：朝披夢澤雲　笠釣清茫茫　尋絲得雙鯉　內有三元章　篆字若丹蛇　逸勢如飛翔　還家
問天老　奧義不可量　金刀割青素　靈文爛煌煌　嚥服十二環　奄見仙人房　莫跨紫鱗去　海氣
侵肌涼　龍子善變化　化作梅花樁　贈我纍纍　靡靡明月光　勸我穿絳縷　繫作裙間璫　挹子以
攜去　談笑聞遺香

人生燭上華　光滅巧妍盡　春風繞樹頭　日與化工進　只知雨露貪　不聞零落近　我昔飛骨時
慘見當塗壙　青松靄朝霞　縹眇山下村　既死明月魄　無復玻璃魂　念此一脫灑　長嘯登崑崙
醉著鸞皇衣　星斗俯可捫　元祐八年七月十日　丹元復傳　此二詩

《羅池廟詩碑》

約1094年後 拓本

羅池廟祭拜的是唐代的柳宗元。唐憲宗元和十四年（819）柳宗元死於柳州刺史任上，因他在地方上有德政，柳州人為感念他，在廣平羅池建柳侯廟以祭祀，並請韓愈撰述碑文、頌辭，以記其事，由沈傳師書碑，立於柳侯廟內。到了宋代，原石久佚，南宋寧宗嘉定十年（1207），柳州人又為重新刻石立碑，此次未重用沈傳師原書，而改以蘇軾真跡上石。

蘇軾此碑未寫全部碑文，僅書寫文後頌辭，書寫完成到立碑之間超過百年，此書法從何而來，至今缺乏確實資料，但歷來皆視為蘇軾真跡，且有高度評價，明代王世貞稱「遒勁古雅，是其書中第一」。

此碑與蘇軾其他碑刻最大不同處，即在字形大小參差，筆意自由而法度自在，正如蘇軾所云：「端莊雜流麗，剛健含婀娜」（語出《和子由論書》一文），是其大字楷書的精品。從書風上看，已屬中晚期作品，在紹聖元年（1094）十月，蘇軾南貶惠州後，在南海度過八年歲月，特別是惠州時期，為四方求書者撰寫過不少碑銘，蘇軾對韓愈、柳宗元的文章人品均極傾慕，與柳更是同為南貶的逐臣，書寫此碑是完全可以理解的。

蘇軾存世的大字碑刻，元豐元年（1078）有《表忠觀碑》、《豐樂亭記》，和元祐六年（1091）有《宸奎閣碑》、《醉翁亭記》，這些碑刻原石在北宋末年黨爭時即遭毀損，現存者多為重刻，僅少數是宋拓本。

蘇軾大字楷書主要得力於顏真卿《東方畫贊碑》，只是蘇軾略加行書化，鈎筆處由行書的鈎，代替楷書折筆的鈎，並加重行筆的流暢感。明代書家潘之淙言：「（蘇軾）學窠大書源自魯公而微頫。」蘇軾對同樣取法於顏真卿楷書的蔡襄書法也極為推崇，蔡襄以後，楷書碑刻都帶有些許行書筆意在其中，蘇軾領風氣之先，亦時代風氣使然。

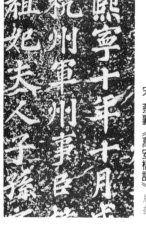

蘇軾《表忠觀》1078年 局部

宋 蔡襄《萬安橋記》局部

唐 顏真卿《東方畫贊碑》局部

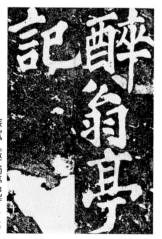

蘇軾《醉翁亭記》局部

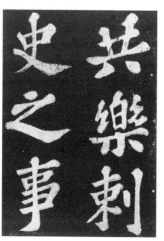

蘇軾《豐樂亭記》局部

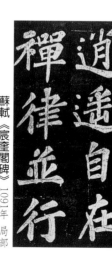

蘇軾《宸奎閣碑》1091年 局部

兮兩旗渡中流兮風泗沮
知我悲侯乗白駒兮入廟慰我民兮自待侯不来兮不嘲不
兮以笑舊之出兮柳之入廟
齒侯朝出游兮莫来兮謂侯是春篤猿吟兮秋萬歳兮與石
鶴飛北方之入兮歸春篤猿吟兮秋
侯無我遠願侯福我兮高無乾壽我驅癘鬼兮山
之左下無苦濕兮高無乾抗社兄美漢兮蛇
姣結蟠我民载事兮無怠其始自今兮敛
壬世

堂侯

《渡海帖》

1100年 軸 紙本 28.6×40.2公分
台北故宮博物院藏

《渡海帖》又稱《致夢得秘校尺牘》，書於元符三年（1100）。夢得即趙夢得，他曾在海南給予蘇軾多方關照，並往返內地看望蘇家眷屬，蘇軾非常感念他。當蘇軾遇赦北歸時，路經澄邁，趙夢得之前來相訪，適巧夢得北上未歸不得相見，因而留書給他兒子，希望在渡海後能相見，並囑咐要多加保重！

此帖是蘇軾晚期書法。老筆縱橫、心手雙暢，文中「匆匆留此紙」，恐真是「無意於佳，乃佳爾！」(語出《評草書》一文) 的例證。元人郭畀云：「（蘇軾）自儋州回，挾大海風濤之氣，作字古槎怪石，如怒龍噴浪，奇鬼搏人，書家不可及也。」今人劉正成亦稱：「《渡海帖》是一種精神力量勝利的高歌，那雄健、蒼勁的筆觸，擊出了人性與生命力量的最強音。」書於同年十一月的《答謝民師論文帖》，雖墨線豐肥，仍蘊藏強勁的骨架，不僅不致於癡肥鬆垮，反而鮮活自如，神采奕奕。

在蘇軾最晚歲月中，我們還見到《江上帖》，又稱《致知縣朝奉尺牘》，是蘇軾給杜孟堅的一封回信，也是蘇軾存世墨蹟中最後的一件，書於徽宗建中靖國元年（1101），距蘇軾謝世僅三個月。舟車勞頓了一整年，蘇軾身體已漸不堪，此信有明顯的顫抖痕跡，比起《渡海帖》的信心滿滿、豪邁縱橫，此書已顯老態，但一種精神、一種性情，仍在點畫中傲然挺立。

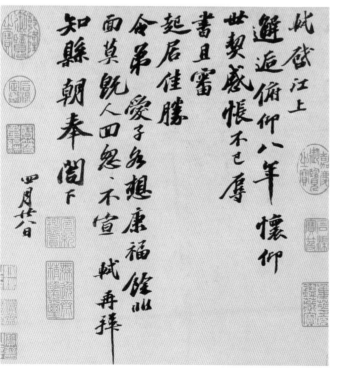

蘇軾《答謝民師論文帖》局部 1100年 卷 紙本 27×96.5公分 上海博物館藏
作於元符三年，時年六十五歲。

蘇軾《江上帖》1101年 冊頁
紙本 30.3×30.5公分 台北故宮博物院藏

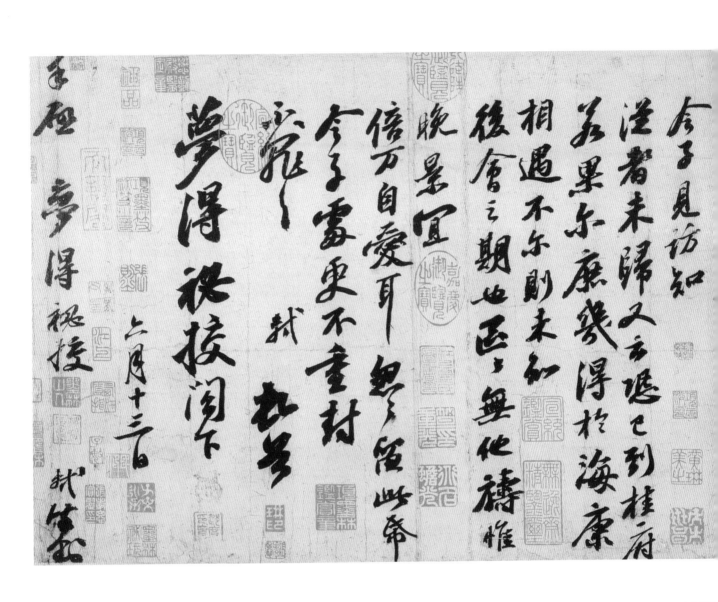

宋 蘇過《致貽孫仙尉尺牘》
台北故宮博物院藏
冊頁 紙本 27.2×34公分

蘇過是蘇軾的第三子，才華洋溢，人稱「小坡」。著有《斜川集》傳世。蘇過事父至孝，曾伴隨其父在海南島生活四年，東坡晚年生活多賴其照料，其書法全學東坡，幾可亂真。

孫文墨蹟

後世學蘇軾書法，幾乎每個朝代都有，而近現代政治家孫中山的書法與蘇軾極為神似，雖然尚無可靠資料證實孫中山學蘇軾書法，或許是兩者執筆方法與審美追求相近使然。

論蘇軾的書法

書法是最能直接表露情感的視覺藝術，古人曾以「心畫」視之，書家藉著有形的筆墨，表現出他的精神樣貌，後人可以從這些筆跡墨痕中追想書家揮毫運筆時的情境，如同西方近世紀以來特別重視畫家的素描一般，因為那是藝術家心靈的直接流露，且漸臻完美的記錄，於此，書法與素描確有其相似處的思維過程，但書法更重視線條的一次性，不允許反覆塗改。

北宋初期的書法，實為唐代書法的延續，直到中晚期才形成嶄新的面貌，後人常以「尚意」書風加以概括，即崇尚書法個性、強調文人內涵的書法蔚為風氣，蘇軾、黃庭堅、米芾正是此一時期的代表。他們以自身豐富的文藝涵養，開啟了宋代書法尚意的風潮。蘇軾的書法，列名宋四家之首，四家之中，蔡襄的書風較為傳統保守，論蘇軾的書法，傳統功力實不及米芾；創新體勢亦不及黃庭堅，其魅力實緣於他的信手揮灑、意態自然，毫無斧鑿之痕。清人趙翼曾評論蘇軾的詩說：「東坡隨物賦形，信筆揮灑，不拘一格，故雖瀾翻不窮，而不見其矜心作意處。」（語出《甌北詩話》一書）移論其書法亦然；近人熊秉明在評論蘇軾書法時亦曾說過：「宋人尚意，追求抒情，而在緣情傾向中，不走極端，不求激烈的悲觀，或冷峻的超越，在宋人中蘇軾是最好的代表，黃庭堅和米芾已嫌做作。」（語出《中國書法理論體系》一書）即對蘇軾書法出於自然卻又達到難以臻及的境界的肯定。

由於家學淵源，蘇軾從小即受到父親蘇洵的啟導，對書法產生極大的興趣，加以文藝家風的薰陶，做為文人的條件，蘇軾幾乎無所不備，亦無所不精。其後，在歐陽修的賞識與稱揚下，聲名鵲起，於書法的見識與體會更加深入。他的貢獻，即在前人尚韻、尚法之後，得到新契機、新生命，使書法在宋代書法實踐與書學理論上都有傑出的表現。

蘇軾一生的書風，大致可以分成三個階段。早期主要從王羲之及晉人入手，中期轉學顏眞卿、楊凝式，晚期傾心於李邕。從時間上分，流貶黃州之前及黃州前期可視為早期；元豐五年（1082）以後和元祐年間可視為中期；紹聖元年（1094）再次南貶時，則歸入晚期書風。早期書風，字形娟秀瘦長，致上是正確的，中期書風，體勢稍加豐厚；晚期書風，縱橫矯健，用筆、章法較趨一致，豐肥、欹側更加明顯。綜言之，在抒情與個性表現上有過人之處，歷代不乏佳評。

蘇軾的書法雖為後世所重，但他的執筆法卻很少得到當時或後世書家的認同。最主要的原因當是歷代書論都將「執筆」列為書法的根本大法。相傳東晉王羲之的老師衛鑠便曾說過：「凡學書字，先學執筆。」唐代張旭授顏眞卿筆法也稱：「妙在執筆，」都強調了執筆在書法實踐上的重要性。對於晉唐以來的執筆發展，在此暫且不細究，但至少在北宋「雙鉤懸腕」仍被視為最正統的書寫方式，李之儀稱「東坡提筆近下」，黃山谷稱「東坡不善雙鉤懸腕」，陳師道稱「蘇公論書，以手抵案，使腕不動為法」，因此蘇軾應是用單鉤重旨的方法去書寫為，自然戈了當。

當然「單鉤」執筆自然有其侷限，時人陳振濂曾提出分析：「一是東坡書法由於斜管單鉤，偏於一端，有時腕著而筆臥，形成『左秀右枯』現象，難以做到八面周全，以致有鋒不正的感覺；二是腕著和肉必襯紙，寫髀窶灑漓幅度比較有限，寫大字就難以擒縱自如了。」這樣的分析，大致上是正確的，不在大字碑刻，而在尺牘詩帖，執筆和運筆形成了他書寫的弱點，卻也形成了「蘇字」的特有風貌，成為當時士大夫所譏評的對象，殊不知此一「蘇字」正是構成「蘇字」的重要關鍵。

以今日開放的思考角度而言，凡能提昇書藝的執筆法，即是最好的執筆法，實不能死執一法，更何況書法藝術的成敗並不在執筆，作品所呈現的視覺效果才是最後目的，豈不顛倒本末？

在書法理論上，蘇軾認為「書必神、氣、骨、肉、血，五者闕一不為成書也」。（出自〈論書〉一文）他將書法看成具有渾成的生命現象，即書法一定要能呈現出鮮活的感覺，它才具備藝術生命。並強調書法必寫得自然，它才具備藝術生命。

他提出「書無意於佳，乃佳爾」（語出〈評草書〉一文），他視刻意求工或任意造作都是藝術的醜態，並認為「貌妍容有態，璧美何妨橢」（語出〈次韻子由論書〉一文），即一件作品，應就整體來看，稍有點劃或造形上的瑕疵是無妨的，且「短長肥瘦各有態，玉環飛燕誰敢憎」（語出〈孫莘老求墨妙亭詩〉一文）他不執泥一端，強調藝術家固生的重要，又忍為「退筆如山未足珍，讀書……

一文）：即書法不只是單純書寫的課題，書家必須具備豐富的學養，書法才可能有真正的自我風格，這無疑使書法在抄書、碑刻實用範疇之外，另闢出一個屬於文人適意寄情的創作天地。

蘇軾存世書法，最為可觀的是尺牘與詩文作品。尺牘的書寫在分行布白上，宋人已字與字間筆意連屬的短札，蘇軾的尺牘尤喜用長短句為節奏，用跳宕的布局，行筆醋暢，書寫出語意清新、筆墨生動的新格局；在詩文方面，蘇軾除了極少量作品書寫陶潛、李白、韓愈的詩文外，幾乎都是自己的文學創作，將詩文的情感與書法的形式做了有機的結合，融文學與書藝為一體，令人嘆一流的書法造詣，必然造就了蘇軾成為千百年來書法史上難以超越的大師！

閱讀延伸

劉正成，《中國書法全集‧宋遼金編‧蘇軾卷》，北京：榮寶齋，1991。

中田勇次郎，《書道藝術‧蘇軾‧黃庭堅‧米芾》，東京，中央公論社，1982。

蘇軾和他的時代

年代	西元	生平與作品	歷史	藝術與文化
仁宗 景祐三年	1036	（1歲）12月19日卯時生於眉州眉山紗縠行蘇宅。（1037.1.8）		
寶元二年	1039	（4歲）弟轍生，小名卯君。	西夏李元昊於前一年稱帝，國號大夏，是為景帝。	
慶曆五年	1045	（10歲）父洵遊學四方，母程氏親授經史。	西夏攻回紇，阻絕吐番與中國通路。	
至和元年	1054	（19歲）娶眉州青神縣王方女王弗為妻。	契丹與夏議和。	
嘉祐元年	1056	（21歲）從父偕弟，陸行入京，舉進士試及第。	宋仁宗詔命歐陽修主撰《唐書》。	
嘉祐二年	1057	（22歲）應禮部試，得主考官歐陽修賞識，擢置第二。試春秋對義列第一。殿試中進士乙科。		蘇轍同中進士。
嘉祐四年	1059	（24歲）7月除服。12月侍父偕弟自蜀舟行出三峽入京，父子於舟中吟詠，合編《南行集》。		遼應州佛宮寺釋迦塔建成。這是中國現存最古老的樓閣式木塔。
嘉祐六年	1061	（26歲）授大理評事，簽書鳳翔府判官，12月赴任。		詩人蘇舜元卒。高克明、屈鼎、梁忠信等在仁宗朝供職於畫院。
英宗 治平二年	1065	（30歲）入判登聞鼓院、直史館。5月，夫人王弗病逝。書《寶月帖》。		黃庭堅生。
治平三年	1066	（31歲）4月，父洵病逝京師，與弟蘇轍護喪回蜀。		蘇頌編成《圖經本草》，收藥圖933幅，為現存最早的版刻藥物圖譜。
神宗 熙寧元年	1068	（33歲）居鄉守制，7月除服。冬，續娶前妻王弗之堂妹王潤之。	王安石上書神宗，主張變法。	熙寧至元祐年間（1068－93）說唱諸宮調產生。文同擢員外郎秘書校理。
熙寧二年	1069	（34歲）在京直史館、官告院。	王安石執政，推行新法。	

年號	西元	蘇軾生平	時事	藝文
熙寧四年	1071	（36歲）王安石變法，蘇軾上書反對，後請外放，調杭州通判。		
熙寧七年	1074	（39歲）在杭州任通判。朝雲12歲始入蘇家。移知密州。	王安石罷相，知江寧府。大旱，饑民流離失所，鄭俠獻《流民圖》。宋遣使去高麗。	
元豐元年	1078	（43歲）在徐州任。書《表忠觀碑》。	正月以王安石爲尚書左僕射，舒國公。交趾，于闐來貢。	宋迪作《瀟湘遠景圖》。郭熙畫《窠石平遠圖》。詩人張先、史學家劉恕卒。
元豐二年	1079	（44歲）自徐移知湖州。7月28日被捕，下御史臺獄。12月29日獲釋，責授黃州團練副使。書《北游帖》。		
元豐三年	1080	（45歲）到黃州，初寓定惠院。書草書《梅花詩帖二首》。		
元豐四年	1081	（46歲）墾荒東坡，號東坡居士。《杜甫橘木詩卷》約書於此時。		
元豐五年	1082	（47歲）築雪堂於東坡。3月米芾來訪。7月、10月遊赤壁，作二賦。		宋徽宗趙佶出生。黃庭堅38歲，王詵47歲，李公麟34歲，米芾32歲。郭熙，崔白供職畫院。
元豐七年	1084	（49歲）移汝州，7月過金陵，訪見王安石。		12月，司馬光《資治通鑑》成書。
哲宗 元祐元年	1086	（51歲）任中書舍人。主館職試。除翰林學士知制誥，書《次韻三舍人詩卷》。		4月，王安石卒。9月，司馬光卒。
元祐二年	1087	（52歲）命兼侍讀，兄弟同侍邇英殿講讀。	朝臣分裂，洛、蜀、朔黨爭開始。宋於泉州增置市舶司。	黃庭堅任秘書監兼史局。郭熙約死於1087～1100年之間。
元祐四年	1089	（54歲）乞求外放，以龍圖閣大學士知杭州。次年建南北長堤，人稱「蘇公隄」。弟蘇轍出使契丹。		
元祐六年	1091	（56歲）召爲吏部尚書。知潁州。次年又以兵部尚書兼侍讀召回。	高太后死，哲宗親政，宣布恢復新法。河南、河北、淮南水災。	
元祐八年	1093	（58歲）繼室王潤之病逝京師。出知定州。書《李太白仙詩卷》。	章惇爲相，盡復王安石新法，元祐大臣均以變亂成法，謗毀先帝得罪。	遼僧通理大師主持於房山雲居寺，刻佛經數千石。
紹聖元年	1094	（59歲）謫英州、惠州。書《洞庭春色賦·中山松醪賦》長卷。		
紹聖三年	1096	（61歲）7月，侍妾朝雲病逝。		
紹聖四年	1097	（62歲）再貶海南，責授瓊州別駕。7月3日到儋州。		
元符三年	1100	（65歲）移廉州、舒州。書《渡海帖》。復朝奉郎，提舉成都玉局觀。歲末過大庾嶺。	正月，帝崩，端王嗣位，是爲徽宗，大赦天下。	李公麟因病退隱龍眠山莊。趙令穰作《湖莊清夏圖》。秦觀卒。
徽宗 建中 元年	1101	（66歲）過贛北行，5月過真州瘴毒大作，瀉痢。	河東地震，開封周圍蝗災，兩江、湖南、	